饒宗頤五體書法叢帖

饒宗頤五體書法叢帖

作　　者：饒宗頤

責任編輯：徐昕宇

裝幀設計：涂　慧

出　　版：商務印書館（香港）有限公司
香港筲箕灣耀興道3號東匯廣場8樓
http://www.commercialpress.com.hk

發　　行：香港聯合書刊物流有限公司
香港新界荃灣德士古道220-248號荃灣工業中心16樓

印　　刷：中華商務彩色印刷有限公司
香港大埔汀麗路36號中華商務印刷大廈

版　　次：二○二一年四月第一版
©2021商務印書館（香港）有限公司
ISBN 978 962 07 4617 8
Printed in Hong Kong

饒宗頤 簡介

饒宗頤（1917—2018），廣東潮州人，後居香港，字伯濂，又字選堂，號固庵。自學成家，長期致力學術研究。有著作近一百三十種，文章逾千篇。

饒教授素有國學大師之稱，在歷史、文學、語言文字、宗教、哲學、藝術等領域皆有卓越成就。在書法、繪畫創作上，自成一家。其書法植根於古文字，獨創甲骨古文書法，且真、草、隸、篆皆得心應手，行草書融入明末各家豪縱韻趣，隸書則兼采汀洲、冬心、完白等人之長而自成一格。

饒教授曾任香港大學中文系教授，新加坡國立大學中文系首任講座教授、系主任，美國耶魯大學研究院客座教授，台灣中央研究院歷史語言研究所研究教授，香港中文大學中文系講座教授、系主任，法國高等研究院宗教學部客座教授，日本京都大學文學部及人文科學研究客座等職。亦是北京大學、浙江大學、南京大學、復旦大學、中山大學、廈門大學等著名學府的名譽教授。

饒教授一生屢獲殊榮，包括：法國法蘭西學院的漢學儒林特賞、美文與銘文學院外籍院士，遠東學院院士，巴黎亞洲學會榮譽會員，俄羅斯國際歐亞科學院院士；香港大學、香港嶺南大學、香港公開大學、香港科技大學、香港中文大學、澳門大學、日本創價大學、澳大利亞塔斯曼尼亞大學、香港浸會大學、香港樹仁大學榮譽博士；法國索邦高等研究院人文科學榮譽國家博士；法國文化部的藝術及文學軍官勳章，香港特別行政區政府的大紫荊勳章，香港藝術發展局的終身成就獎等。

目錄

甑季子日盤銘

虢季子白盤銘

導賞 · 鄧偉雄

歷代書家，多以擅工一體名世，唯趙孟頫、文徵明，兼能眾體。然因時代所限，未能窺見甲骨之文，亦罕見三代吉金銘文之神采，故於上古書體未能深究。

饒宗頤教授生當地不愛寶之世，殷墟甲骨、三代吉金、流沙墜簡、兩漢帛書、敦煌經卷相繼出土，皆前人所未觀之奇跡。而饒教授治學，廣泛採取出土文物為資料，而於各種上古書跡，心摹手追，皆得其神理。此冊書《虢季子白盤銘》足見其於上古大篆筆法，鑽研之深。

虢季子白盤是春秋時期之青銅重器，自清代出土以來，其銘文書法，深為金石書家所重視，臨摹者不少，其中尤以吳大澂為著名。吳氏臨本，工整沉厚，而不著意在古篆錯落參差之神態，是臨寫古篆之一途徑。

饒教授書上古文字，多用拙樸瘦硬之筆，追求金文寫規矩於參差之美。又以行草行筆，融入古篆之中，與吳昌碩之寫石鼓，金息侯之寫草體金文，有異曲同工之妙，亦是當代金文書家之迥異時流者。

篆書

虤季子

白盤銘

選堂題

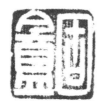

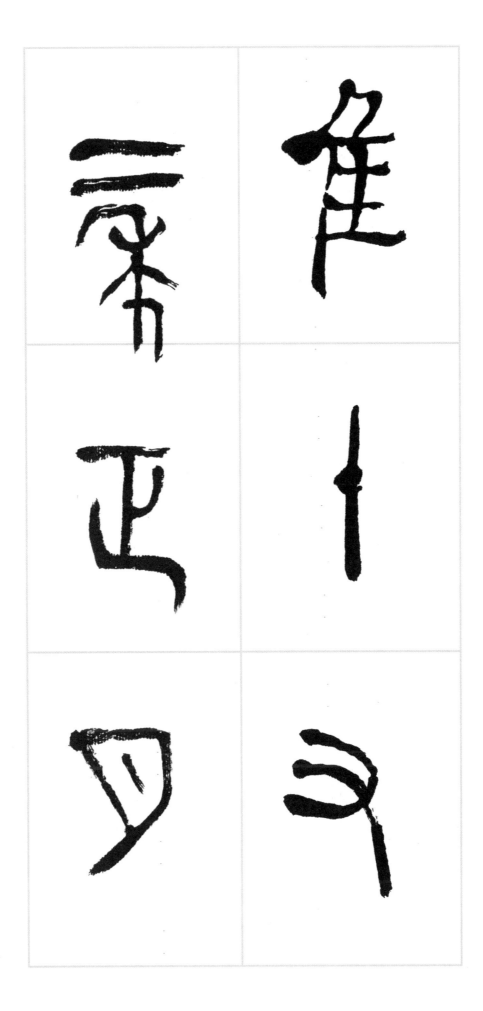

秀 仓

鏽 吉

孝 丶

穫　戎

三　工

方　經

薪 博

于 伐

絡 厤

曰　香

日　郷

屮　王

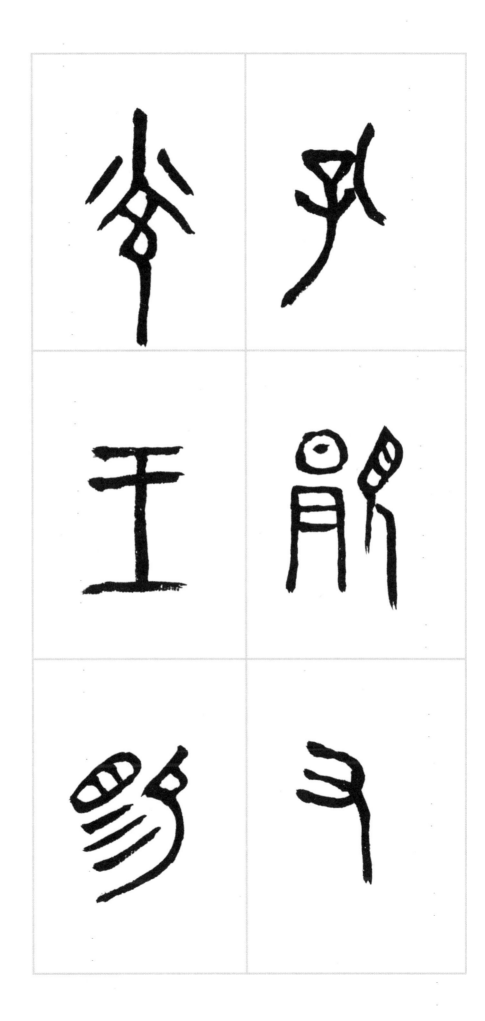

用

彤 易

大 用

其 多

競季子白盤道光十六年郿縣禮邨
出土文理郁近㝢六月柔芒行筆圖動大
篆之劇迹也庚辰清和孫遞堂

虢季子白盤銘

佳（唯）十又二年正月初吉丁亥。虢季子白乍（作）寶盤。不

（丕）顯子白。壯（壯）武于戎工。經緯（維）三（四）方。搏（搏）

伐玁（玁）狁（狁）。于洛之陽。折首五百。執嘼（訊）五十。

是吕（以）先行。趫趫（桓桓）子白。獻戝（馘）于王。王孔加

（嘉）子白義。王各（格）周廟。宣廝（榭）爰鄉（饗）。王曰。

白父孔覭（顯）又（有）光。王賜（賜）乘馬。是用左（佐）王。

賜（賜）用弓。彤矢其央。賜（賜）用戉（鉞）。用政（征）蠻方。

子子孫孫。萬年無疆。

韓

仁

銘

韓仁銘

導賞 ‧ 鄧偉雄

饒宗頤教授早年習書，在楷書方面，以北魏碑刻及唐代歐陽詢、顏真卿處入手。同時亦兼習漢碑，尤其於《張遷碑》，浸淫最深。

稍後因研究西陲所出漢簡，遂兼取漢簡中草隸之意。傾倒一時。世皆知饒氏漢簡書法，深具漢人褒衣緩帶之風。

中歲以後，融合《張遷》、《開通褒斜道》，更合以漢簡筆法，自成一體，又喜以漢隸作擘窠大字，不斤斤於何碑何體，而自然渾樸。與鄧頑伯、吳讓之、趙撝叔、吳缶廬諸家異趣，兼取清代金冬心、伊汀洲與鄭谷口的筆意而廣其趣。

饒教授的隸書博採眾長，故其臨寫漢碑，亦只取其意態，不全襲其形貌。此本書《韓仁銘》亦如是。

《韓仁銘》為漢碑成熟期作品。結體在《張遷》、《史晨》之間，而筆畫舒展，時亦近於《孔宙碑》。饒氏此臨，雖不斤斤於形似，但於是碑之特點，表現無遺，兼且以汀洲、谷口之意趣，滲入於其中，一洗漢代碑刻板硬之失，使隸體更見生動。

隷書

漢循

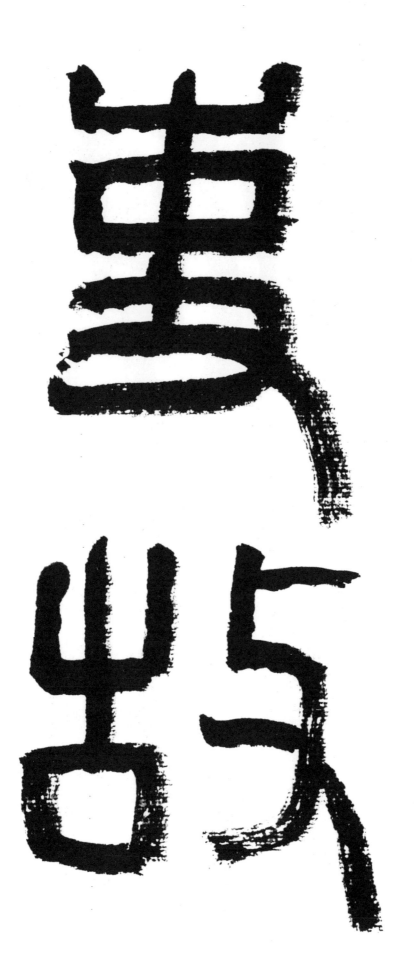

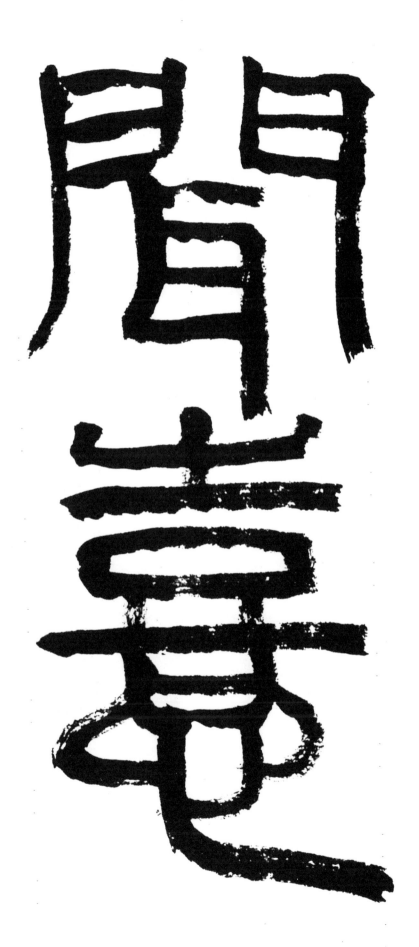

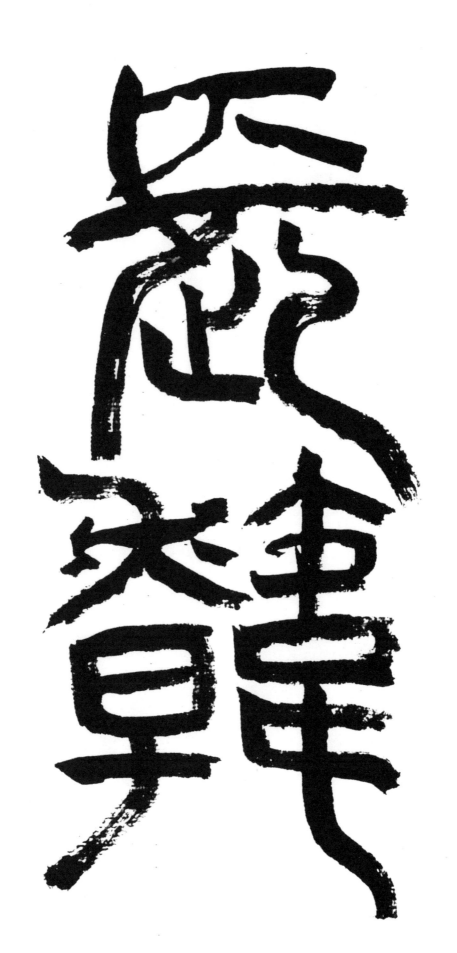

三八

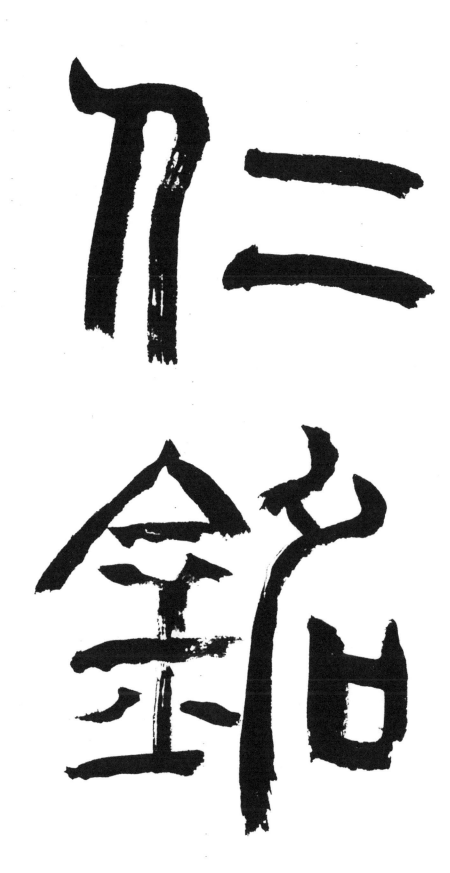

秂 熹

十 平

一 四

朔 月

廿 甲

三 子

司 曰

縡 乙

河 酉

南尉

尹空

校闇

任 典

素 統

無 非

善 續

仁 勳

前 宣

經在

國聞

已臺

得 禮

中 刑

有 政

子子

尉産

表君

里上
令遷
除槐

充書

牽未

短到

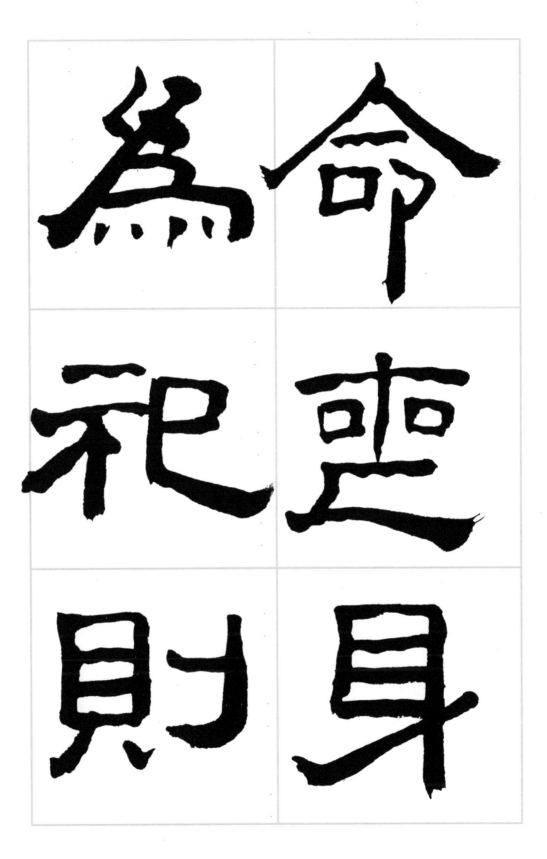

祀 之

之 王

禮 制

郡 也

遣 書

吏 到

祠　己

勒　少

異　窣

清 行

惠 勖

已 廣

豎　佥

豆　其

石　美

説

如 成

律 表

十 言

二一

日月

乜廿

尹 酉

君 河

丞 南

寫 薆

謂

墳 京

道 成

頭 表

記 言

會　月

女口　廿

聿　日

令

甲戌中元逡選堂

漢循吏故聞憙長韓仁銘

熹平四年十一月甲子朔廿三日乙酉。司隸口河南尹。
校尉空闕。典統非任。素無績勳。宣善口仁。前在聞
憙。經國呂（以）禮。刑政得中。有子產君子口尉表
上。遷槐里令。除書未到。充牽挽（短）命喪身。為
口祀則（祀）之王制祀之禮也。書到。郡遺吏呂（以）
少牢祠。口勒異行。勛厲清惠。呂（以）佺（旌）其美。
豎石訖。成表言如律。口十一月廿二日乙酉。河南尹
君丞憙謂京寫口墳道頭訖。成表言。（會）月卅日。
會如律令。

註：□為原碑銘泐字

楊大眼造像

楊大眼造像

導賞・鄧偉雄

龍門造像記，為數千百，而各具姿采，昔人有選為百品、五十品、二十品、十品者。

就中以《龍門二十品》最為著名，而清代趙撝叔曾為二十品各書籤兼題句。

《龍門二十品》中，又以《始平公造像》及《楊大眼造像》，雙峰並峙。《始平公造像》為陽刻，以罕有之體制而得名。《楊大眼造像》，於遒勁之中，帶安雅之氣，無北朝碑刻猙獰之態，與《張猛龍碑》有異曲同功之妙。康有為崇尚北碑，以為「雄峻偉茂，極意發宕，方筆之極軌也」。移以論此造像，則確為的論。

饒宗頤教授曾言，少時習書，於晉、唐諸家之外，亦曾取道北魏碑刻，求其剛勁，尤於《張猛龍碑》着力最多，曾臨寫達三十餘遍。又泛臨《龍門二十品》，以廣筆趣。他在法京，曾遍讀沙畹帶去龍門全部論千件拓本，又數度親訪龍門石窟，摩挲原石。故此冊書《楊大眼造像》，實集《張猛龍》與龍門諸造像之神意為一，而以峻峭之筆出之。有魏體之清勁而無其粗獷，有造像之沉厚而無其鄙野，於李文田、趙撝叔、康有為、陶濬宣之外，別成一格，為世之習北碑者，另開一蹊徑。

楷書

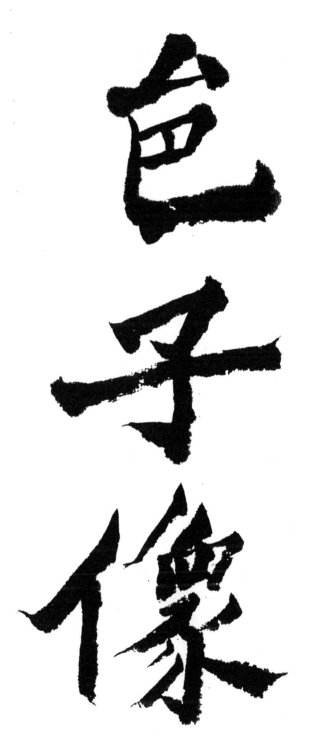

色子像

邑主仇池楊

大眼為孝文

皇帝造像記

夫靈光弗曜大千懷

永夜之蹤不遵棄生

唅曬導之懺是以如

来應群緣以顯迹爰

暨像遂著降及後

王慈切廉作輔國將

軍直閤將軍梁州

大中正安戎縣開國

子仇池楊大眼誕奉

龍曜之資遠踵應荷

之催禀英哥於弱牟

梃超群於始祠其好

也
垂
仁
聲
於
未
聞
揮

光
也
摧
百
万
於
一
掌

震
英
勇
則
九
宇
咸
駭

存
侍
納
則
朝
野
必
附

彰王衢於三紛掃雲

勳於天路南穢既澄

震儉歸關軍次行路

連石窟覽先皇之明

備列刊石記功示之

云今武

太歲在昭陽大淵獻

書仇池楊大眼造像

記選堂於梨俱室

七八

楊大眼造像

邑子像

邑主仇池楊大眼為孝文皇帝造像記

夫靈光弗曜，大千懷永夜之□，□蹤不邁，葉生唅靡導之懷。是以如來應群緣以顯迹，爰暨□□，□像遂著，降及後王，茲功厥作。輔國將軍、直閤將軍、□□□、梁州大中正、安戎縣開國子、仇池楊大眼，誕承龍曜之資，遠踵應符之胤，稟英奇於弱年，挺超群於始冠。其好也，垂仁聲於未聞；揮光也，摧百萬於一掌。震英勇，則九宇咸駭；存侍納，則朝野必附。清王衢於三紛，掃雲鯨於天路。南穢既澄，震旅歸闕，軍次□行，路逕石窟，覽先皇之明蹤，覿盛聖之麗迹。矚目□霄，泫然流感，遂為孝文皇帝造石像一區。凡及眾形，罔不備列。刊石記功，示之云爾。武。

註：□為原碑銘泐字

唐三藏聖教序

唐三藏聖教序

導賞 · 鄧偉雄

唐太宗酷愛王羲之書法，以九五之尊的力量，把王羲之推成書聖，並全力蒐集他的書跡。當時大內所藏大王書跡，幾有千卷，這就為懷仁成功地集王書而成《聖教序》創造了優越條件。

《聖教序》是唐太宗為玄奘法師所譯的佛經所作序文，而集太宗所愛好的王羲之書法刻成，自然是為投帝王之所好。不過亦因此而保存了王羲之書寫的近二千個字的形貌。這些字之所出的原物，不少已在世間湮沒，故後世之學王書的，都以此碑為範本，故有「蘭亭聖教，共領書壇」之語。

饒宗頤教授早歲習書，亦曾在兩王書法上，下過不少功夫，然後復着意於唐代歐陽詢的書體，於歐書之《夢奠帖》、《卜商讀書帖》，可謂三折其肱。在法國巴黎及英國倫敦，又得見敦煌所出之唐拓歐書《化度寺碑》殘頁，更深體會歐陽詢傳襲自王右軍之筆法。

饒教授現在所臨之《聖教序》，於晉人風韻之中，帶唐人法度，所謂「晉唐心印」，盡在於此冊之中。

行書

大唐三藏聖教序

太宗文皇帝製

弘福寺沙門懷仁集

晉右將軍王羲之書

蓋聞二儀有像顯覆

載以含生四時无形潛

寒暑以化物是以窺天

鑑地庸愚皆識其端

明陰洞陽賢哲罕窮其

其數然而天地苞乎陰

陽而易識者以其有方像

也陰陽陽乎天地而難

窮者以其無形也故知
像顯可徵雖愚不惑形
潛莫覩在智猶迷況乎
佛道崇虛乘幽控寂
弘濟萬品典御十方
舉威靈而無上抑神

力而無下大之則彌於宇
宙細之則攝於豪釐無
滅无生歷千劫而不古
若隱若顯運百福而長
今妙道凝玄遵之莫知
其際法流湛寂挹之莫

測其源，故知蠢蠢凡愚，區區庸鄙，投其旨趣，能無疑惑者哉！然則大教之興，基乎西土，騰漢庭而皎夢，照東域而流慈。昔者分形分跡之時，言未馳而

成化當常現常之世民
仰渎兩知遵及于晦影
歸真遷儀越世金容播
色不鏡三千之光翳象
開爲空端四以之相於是
凝立廣被拯含類於三

逢遺訊邀宣導羣生於
十地然而真教難仰莫能
一其百歸曲學易遵耶
正惟馬紛亂所以空有
之論或習俗而是非大
小之乘乍沿時而隆替

方言獎法師者法門之領
袖也夙懷貞敏早悟三空
之心長契神情先苞四忍
之行松風水月未足比其
清華仙露明珠詎能方
其朗潤故以智通無累

神測未形超出塵而迥

出隻千古而無對凝心

內境悲弆住之陵遲栖靈

玄門慨深文之訛謀思欲

分條析理廣彼前聞截

僞續真開茲後學是

以魁心净土遊西域乘

危遠邁杖策孤征積

雪晨飛迳閒失地舊砂

夕趣空外迷天萬里山川

攬煙霞而進影百重寒

暑躡霜雨雨前蹤誠重

勞輕求深願達周遊西宇

十有七年窮歷道邦詢求

正教雙林八水味道飡風

鹿菀鷲峯瞻奇仰異承

至言於先聖受真教於上賢

探賾妙門精窮奧業一乘

五津之道馳驟於心田八藏
三篋之文波濤於口海爰
自所歷之國捃拾三藏要
文凡六百五十七部譯布中
夏宣揚勝業引慈雲於西極
注法雨於東垂聖教缺而復

令蒼生罹而還福溫火

宅之乾餘共扶進途

朗而爰水之昏波同臻

彼以屏是知烹因業隳

菩以緣異陸之端惟

人所託壁夫桂生為領

雲露方滂沱其花蓮

出活波飛塵不能汙其

葉邪蓮惟自潔而挺質

本貞良由所附者高則

激物不能累所憑者淨

則濁類不能沾夫以岑

無知稽資以善而成以善沉

于人倫有識不緣慶而

亦慶方冀以蒸經流施

恃日月而無窮斯福遐

敷与乾坤而永大朕才

謝珪璋言聰慱達至

於內典尤所未閑昨製
序文深為鄙拙惟恐穢
翰墨於金簡標瓦礫
於珠林忽得來書謬承
褒讚循躬省慮彌益
厚顏善不足稱空勞致

謝

皇帝在春官述三藏

聖記

夫顯揚正教非智慧以廣

其文崇闡微言非賢莫

能定其旨蓋真如聖教

者读法之言宗彙经之

轨躅也综括宏远奥旨

邀涤极空有之精激体

生灭之机要词茂道旷

寻之者不先其源文题义

幽顾履之者莫测其隆极知

聖慈所被，業无善而不臻；妙化所敷，緣无惡而不翦。開法網之綱紀，弘六度之正教，拯羣有之塗炭，啟三藏之秘扃。是以名无翼而長飛，道无根而永固。道名

流慶膺遐古而鎮常

赴感應身錘塵劫而不

杇晨鍾夕梵交二音於

鷲峯慧日法流轉雙

輪於鹿苑排空寶蓋接

翔雲而共飛庄野春林与天

花雨合彩伏惟

皇帝陛下上膺資福亶

拱而 名八荒德被黔黎

斂祖而朝萬國恩加朽

骨石室歸昌葉之文津

及昆虫金匱流梵説之

偈遂使阿耨達水通神

甸之八川竟闹嵯峨山接萬

華之翠嶺穴窺以法性凝

痒麓歸心兩不通智地言

奧咸怨誠兩遘顯豈謂

重昏之夜燭慧炬之光

火宅之朝降法雨之澤

於是百川異流同會於海

万區分義挹成平實望

与湯武按其優劣方堯舜

此其聖源者武吉獎法師

有風懷聰令立志庚蘭

神清韶亮之年體披浮

華之世凝情宣室遐远

幽巖栖息三禪巡遊十地

超六塵之境獨步迦維

會一乘之百随機化物

以中華之善資尋印

度之真文遠涉恆河終期

滿字頻登雪嶺更獲半

珠問道還十有七載備

通釋典利物為心以貞觀

十九年二月六日奉

勅於弘福寺翻譯聖教

要文凡六百五十七部引大
海之法流洗塵勞而不竭
傳智燈之長燄曒幽闇而
恒明自非植勝緣何以
顯揚斯旨所謂法相常住
齋三光之明

我皇福臻同二儀之固伏見

御製衆經論序照古騰今

理含金石之聲文抱風雲

之潤有輙以輕塵足岳陵

露添流略舉大經以為斯記

治素等于學性不聰敏內

興諸文殊未觀攬所作論

序鄙拙尤繁忽見來書

褒揚讚述撫躬自省慙

慄交并勞師等遠臻深

以為愧

貞觀廿二年八月三日內出

般若波羅蜜多心經

沙門玄奘奉　詔譯

觀自在菩薩行深般若波

羅蜜多時照見五蘊皆空

度一切苦厄舍利子色不異

空空不異色色即是空空

即是色受想行識亦復如

是舍利子是諸法空相不

生不滅不垢不淨不增不減

是故空中無色無受想行

識無眼耳鼻舌身意無

色聲香味觸法等眼界

乃至無意識界無無明

亦無無明盡乃至無老

死亦無老死盡無苦集

滅道無智亦無得以無所

得故菩提薩埵依般若波

羅蜜多故心無罣礙無罣

礙故無有恐怖遠離顛

倒夢想究竟涅槃三

世諸佛依般若波羅蜜

多故得阿耨多羅三藐三

菩提故知般若波羅蜜多

是大神呪是大明呪是無

上咒是無等等咒能除

一切苦真實不虛故說

般若波羅蜜多咒即說

咒曰

揭諦揭諦 般羅揭諦

般羅僧揭諦 菩提莎婆訶

股若多心經

太子太傅尚書左僕射兼

國公于志寧

中書令南陽縣開國男來濟

禮部尚書高陽縣開國男

許敬宗

守黃門侍郎兼左庶子薛

元超

守中書侍郎兼右庶子

李義府等奉

勑潤色

咸亨三年十二月八日京城法

侶建立 文林郎諸葛神

力勒石

武騎尉朱靜藏鑴字

歲己卯冬至選堂時年八十歲三

大唐三藏聖教序

太宗文皇帝製

弘福寺沙門懷仁集晉右將軍王羲之書

蓋聞二儀有象，顯覆載以含生；四時無形，潛寒暑以化物。是以窺天鑑地，庸愚皆識其端；明陰洞陽，賢哲罕窮其數。然而天地苞乎陰陽而易識者，以其有像也；陰陽處乎天地而難窮者，以其無形也。故知像顯可徵，雖愚不惑；形潛莫覩，在智猶迷。況乎佛道崇虛，乘幽控寂，弘濟萬品，典御十方。舉威靈而無上，抑神力而無下。大之則彌於宇宙；細之則攝於豪釐。無滅無生，歷千劫而不古；若隱若顯，運百福而長今。妙道凝玄，遵之莫知其際；法流湛寂，挹之莫測其源。故知蠢蠢凡愚，區區庸鄙，投其旨趣，能無疑惑者哉！然則大教之興，基乎西土，騰漢庭而皎夢，照東域而流慈。昔者分形分跡之時，言未馳而成化；當常現常之世，民（人）仰德而知遵。及乎晦影歸真，遷儀越世。金容掩色，不鏡三千之光；麗象開圖，空端四八之相。於是微言廣被，拯含類於三途；遺訓遐宣，導群生於十地。然而真教難仰，莫能一其旨（指）歸；曲學易遵，邪正於焉紛糺。所以空有之論，或習俗而是非；大小之乘，乍沿時而隆替。有玄奘法師者，法門之領袖也。幼懷貞敏，早悟三空之心；長契神情，先苞四忍之行。松風水月，未足比其清華；仙露明珠，詎能方其朗潤。故以智通無累，神測未形。超六塵而迥出，隻千古而無對。凝心內境，悲正法之陵遲；栖慮玄門，慨深文之訛謬。思欲分條析理，廣彼前聞，截偽續真，開茲後學。是以翹心淨土，往遊西域。乘危遠邁，杖策孤征。積雪晨飛，途（塗）間失地。驚砂夕起，空外迷天。萬里山川，撥煙霞而進影；百重寒暑，躡霜雨而前蹤。誠重勞輕，求深願達，周遊西宇，十有七年。窮歷道邦，詢求正教。雙林八水，味道餐風。鹿苑鷲

峰，瞻奇仰異。承至言於先聖，受真教於上賢。探賾妙門，精窮奧業。一

乘五律之道，馳驟於心田；八藏三篋之文，波濤於口海。爰自所歷之國，捴

（揔）將三藏要文凡六百五十七部，譯布中夏。宣揚勝業，引慈雲於西極，

注法雨於東垂。聖教缺而復全，蒼生罪而還福。濕火宅之乾燄，共拔迷途；

朗愛水之昏波，同臻彼岸。是知惡因業墜，善以緣昇，昇墜之端，惟人所

託。譬夫桂生高嶺，雲露方得泫其花；蓮出淥波，飛塵不能汙其葉。非蓮

性自潔，而桂質本貞。良由所附者高，則微物不能累；所憑者淨，則濁類不

能沾（霑）。夫以卉木無知，猶資善而成善，況乎人倫有識，不緣慶而求慶！

方冀茲經流施，將日月而無窮；斯福遐敷，與乾坤而永大。朕才謝珪璋，言

慚博達，至於內典，尤所未閑。昨製序文，深為鄙拙。唯恐穢翰墨於金簡，

標凡（瓦）礫於珠林。忽得來書，謬承褒讚，循躬省慮，彌益厚顏。善不足

稱，空勞致謝。

皇帝在春宮述三藏聖記

夫顯揚正教，非智無以廣其文；崇闡微言，非賢莫能定其旨。蓋真如聖教

者，諸法之玄宗，眾經之軌躅也。綜括宏遠，奧旨遐深。極空有之精微，體

生滅之機要。詞茂道曠，尋之者不究其源；文顯義幽，履（理）之者莫測其

際。故知聖慈所被，業無善而不臻；妙化所敷，緣無惡而不剪（翦）。開法

網之綱紀，弘六度之正教；拯群有之塗炭，啟三藏之秘（祕）扃。是以名無

翼而長飛，道無根而永固。道名流慶，歷遂古而鎮常；赴感應身，經塵劫而

不朽。晨鐘夕梵，交二音於鷲峰；慧日法流，轉雙輪於鹿菀。排空寶蓋，接

翔雲而共飛；莊野春林，與天花而合彩。

伏惟皇帝陛下，上玄資福，垂拱而治八荒；德被黔黎，斂袵而朝萬國。恩加

朽骨，石室歸貝葉之文；澤及昆蟲，金匱流梵說之偈。遂使阿耨達水，通神甸之八川；耆闍崛山，接嵩華之翠嶺。竊以法性凝寂，靡歸心而不通；智地玄奧，感懇誠而遂顯。豈謂重昏之夜，燭慧炬之光；火宅之朝，降法雨之澤（津）。於是百川異流，同會於海；萬區分義，捴（摠）成乎實。豈與湯武校其優劣，堯舜比其聖德者哉？玄奘法師者，夙懷聰令，立志夷簡。神清齠齔之年，體拔浮華之世。凝情定室，匿跡幽巖。栖息三禪，巡遊十地。超六塵之境，獨步迦（伽）維；會一乘之旨，隨機化物。以中華之無質，尋印度之真文。遠涉恆河，終期滿字；頻登雪嶺，更獲半珠。問道往還，十有七載。備通釋典，利物為心。以貞觀十九年二月六日奉敕於弘福寺，翻譯聖教要文凡六百五十七部。引大海之法流，洗塵勞而不竭；傳智燈之長燄，皎幽闇而恆明。自非久植勝緣，何以顯揚斯旨！所謂法相常住，齊三光之明。我皇福臻，同二儀之固。伏見御製眾經論序，照古騰今。理含金石之聲，文抱風雲之潤。治輒以輕塵足岳，墜露添流，略舉大綱，以為斯記。治素無才學，性不聰敏。內典諸文，殊未觀攬。所作論序，鄙拙尤繁。忽見來書，褒揚讚述。撫躬自省，慚悚交并。勞師等遠臻，深以為愧。

貞觀廿二年八月三日內出

般若波羅蜜多心經

沙門玄奘奉詔譯

觀自在菩薩。行深般若波羅蜜多時。照見五蘊皆空。度一切苦厄。舍利子。色不異空。空不異色。色即是空。空即是色。受想行識。亦復如是。舍利子。是諸法空相。不生不滅。不垢不淨。不增不減。是故空中無色。無受想行識。無眼耳鼻舌身意。無色聲香味觸法。無眼界。乃至無意識界。無無明。

亦無無明盡。乃至無老死。亦無老死盡。無苦集滅道。無智亦無得。以無所得故。菩提薩埵。依般若波羅蜜多故。心無罣礙。無罣礙故。無有恐怖。遠離顛倒夢想。究竟涅槃。三世諸佛。依般若波羅蜜多故。得阿耨多羅三藐三菩提。故知般若波羅蜜多。是大神咒。是大明咒。是無上咒。是無等等咒。能除一切苦。真實不虛。故說般若波羅蜜多咒。即說咒曰：

揭諦揭諦　般羅揭諦

般羅僧揭諦　菩提莎婆呵

般若多心經

太子太傅尚書左僕射燕國公于志寧

中書令南陽縣開國男來濟

禮部尚書高陽縣開國男許敬宗

守黃門侍郎兼左庶子薛元超

守中書侍郎兼右庶子李義府等

奉勅潤色

咸亨三年十二月八日　京城法侶建立

文林郎諸葛神力勒石

武騎尉朱靜藏鐫字

前後赤壁賦

前後赤壁賦

導賞 · 鄧偉雄

饒宗頤教授的行草書法，植基在北宋蘇東坡、黃山谷及米南宮三家。然後參入明末清初張瑞圖、倪元璐及王覺斯諸家飛舞體態，神明變化，自成一體。

故其草書，有東坡之渾厚，山谷之挺拔及南宮之飛揚，又參入明末清初諸家變化而出之。加上他在章草方面，亦深有所嗜。於元代楊鐵崖、明初宋仲溫筆法，體會極深。融入在其草體之中，增加淵古逋峭意致。這一冊《前後赤壁賦》，一氣呵成，意兼宋、明。驅各家神韻於筆端，而風神自具。

蘇東坡《前後赤壁賦》，是千古名篇，自南宋至近代，畫家以此為題材，書法家以各體書法寫出，不計其數。尤其明代書畫家，鮮有不寫此賦的。但明代諸家之作，多取王羲之筆法，變化、飄逸者多，而豪雄者少。即文衡山、祝希哲諸賢，亦不例外。

饒教授此冊，積健為雄，以老辣險勁之筆，而作宛轉飛揚之體，非深有得於漢簡及章草，不能為也。

草書

赤壁賦

壬戌之秋七月既望蘇

子與客泛舟遊於赤壁

之下清風徐來水波不興

舉酒屬客誦明月之詩歌

窈窕之章少焉月出於東

山之上徘徊於斗牛之間

白露橫江水光接天

縱一葦之所如凌萬

頃之茫然浩浩乎如馮虛

虚御風而不知其所止飄

飄乎如遺世獨立羽化而登

仙於是飲酒樂甚扣舷

而歌之歌曰桂棹兮蘭

槳擊空明兮泝流光

渺渺兮予懷望美人兮

天一方客有吹洞簫者

倚歌而和之其聲

嗚嗚然如怨如慕如泣如

嫋嫋不絕如縷

舞涯空之清歌逐

每之馨烟蔚子妹遮

玉裸兔吐兩口智自月

为兔兔也字白月的至

稀鸟鹊南飞主兔

曹孟德之诗乎西望夏
口东望武昌山川相缪
郁乎苍苍此非孟德之
困于周郎者乎方其破
荆州下江陵顺流而东

也舳舻千里旌旗蔽

空酾酒臨江橫槊賦

詩固一世之雄也而今

安在哉況吾與子漁

樵於江渚之上侶魚蝦

駕一葉之扁舟，舉匏樽以相屬。寄蜉蝣于天地，渺滄海之一粟。哀吾生之須臾，羨長江之無窮。

快泊也以轰逐摧折

而击岸知不可半骤得

讬遠響扵悲風然蘇子曰

客亦知夫水与月乎逝者

如斯而未嘗往也盈虚

客亦知夫水与月乎逝者如斯而未尝往也盈虚者如彼而卒莫消长也盖将自其变者而观之则天地曾不能以一瞬自其不变者而观之则物与我皆无尽也而

又何羨乎且夫天地之間物各有主苟非吾之所有雖一毫而莫取惟江上之清風與山間之明月耳得之而

目遇之而成色，取之無禁，用之不竭。是造物者之無盡藏也，而吾與子之所共食。客喜而笑，洗盞

殽核既盡盃
盤狼籍相與枕藉
乎舟中不知東方之
既白

游赤壁炬

是歲十月之既望步

自雪堂將歸于臨皋

二客從余過黃泥之

坂霜露既降木葉盡

去脱人影去地师

祝好月朗而易求以护

聚相尽已而新日之窗

岂汪肖酒无肴之去

风清如此良夜月空日

於是攜酒與魚

復遊於赤壁之下江

流有聲斷岸千尺

山高月小水落石出曾

日月之幾何而不可復識矣山川

一四五

又没後矣全乃振
衣弓上巘嶢巌投蒙
以尻跳屏翁坐机
龍攀柏鶻以巢
俯久矣以丘宮盖

二客不能从焉余划然长啸草木震动山鸣谷应风起水涌余亦悄然而悲肃然而恐凛乎其不可留也返而登舟

舟放中流耽至所
止而林孑时夜内串
如飏窄蒙且方
孤钓楫江东垂翅
头辈玄裘褐衣

憂亦長鳴擢余舟

而西也以更客至余

上就睡夢二足士

雨衣禍褌已於鼻

之以指金兩之曰来

壁之遊不乎四之性樂
悦而禽鳥手嘻以喜
我出之矣疇昔以
夜飛鳴而近我去非
子也耶遷士耶

唉余亦尝寐闻户祝

以工見其皮

見時誦坡老又赤壁戲徐上口

今不忘童孫一遍進堂芳記於

香港梨俱室時年八十有四

（前）赤壁賦

壬戌之秋，七月既望，蘇子與客泛舟遊於赤壁之下。清風徐來，水波不興。舉酒屬客，誦明月之詩，歌窈窕之章。少焉，月出於東山之上，徘徊於斗牛之間。白露橫江，水光接天。縱一葦之所如，凌萬頃之茫然。浩浩乎如馮虛御風，而不知其所止；飄飄乎如遺世獨立，羽化而登仙。

於是飲酒樂甚，扣舷而歌之。歌曰：「桂棹兮蘭槳，擊空明兮溯流光。渺渺兮余懷，望美人兮天一方。」客有吹洞簫者，倚歌而和之，其聲嗚嗚（鳴鳴）然，如怨如慕，如泣如愬（訴）；餘音嫋嫋（裊裊），不絕如縷。舞幽壑之潛蛟，泣孤舟之嫠婦。

蘇子愀然，正襟危坐而問客曰：「何為其然也？」客曰：「『月明星稀，烏鵲南飛』，此非曹孟德之詩乎？東（西）望夏口，西（東）望武昌。山川相繆，鬱乎蒼蒼，此非孟德之困於周郎者乎？方其破荊州，下江陵，順流而東也，舳艫千里，旌旗蔽空，釃酒臨江，橫槊賦詩，固一世之雄也，而今安在哉？況我（吾）與子漁樵於江渚之上，侶魚蝦而友麋鹿，駕一葉之扁舟，舉匏樽以相屬；寄蜉蝣於天地，渺滄海之一粟。哀吾生之須臾，羨長江之無窮；挾飛仙以遨遊，抱明月而長終。知不可乎驟得，託遺響於悲風。」

蘇子曰：「客亦知夫水與月乎？逝者如斯，而未嘗往也；盈虛者如彼，而卒莫消長也。蓋將自其變者而觀之，而（則）天地曾不能（以）一瞬；自其不變者而觀之，則物與我皆無盡也。而又何羨乎？且夫天地之間，物各有主。苟非吾之所有，雖一毫而莫取。惟江上之清風，與山間之明月，耳得之而為聲，目遇之而成色。取之無禁，用之不竭。是造物（者）之無盡藏也，而吾與子之所共適。」客喜而笑，洗盞更酌。肴核既盡，杯盤狼藉。相與枕藉乎舟中，不知東方之既白。

後赤壁賦

是歲十月既望，步自雪堂，將歸於臨皋。二客從余過黃泥之坂。霜露既降，木葉盡脫，人影在地，仰視明月，顧而樂之，行歌相答。已而歎曰：「有客無酒，有酒無肴，月白風清，如此良夜何！」客曰：「今者薄暮，舉網得魚，巨口細鱗，狀如松江之鱸。顧安所得酒乎？」歸而謀諸婦。婦曰：「我有斗酒，藏之久矣，以待子不時之需。」於是攜酒與魚，復遊於赤壁之下。江流有聲，斷岸千尺；山高月小，水落石出。曾日月之幾何，而山川不可復識矣。余乃攝衣而上，履巉岩，披蒙茸，踞虎豹，登虬龍，攀棲鶻之危巢，俯馮夷之幽宮。蓋二客不能從焉。劃然長嘯，草木震動，山鳴谷應，風起水涌。余亦悄然而悲，肅然而恐，凜乎其不可留也。返而登舟，放乎中流，聽其所止而休焉。時夜將半，四顧寂寥。忽（適）有孤鶴，橫江東來。翅如車輪，玄裳縞衣，戛然長鳴，掠余舟而西也。須臾客去，余亦就睡。夢二（一）道士，羽衣翩躚，過臨皋之下，揖余而言曰：「赤壁之遊樂乎？」問其姓名，俯而不答。「嗚呼！噫嘻！我知之矣。疇昔之夜，飛鳴而過我者，非子也邪？」道士顧笑，余亦驚寤。開戶視之，不見其處。

余習歐書十餘年癸卯始得入手之秘

摹寫率更學歐碑益推雅光豐

就歐寫數千遍都無寬此碑望徑即歐率

至先所結嗜收學鍾王十歲言清秀見廬拓

作摹寺陽朱銘率更經情年陰皆所悟枕鐲眈

又知於敦煌書法意中菁論所歸王漫堂謂

自大篆演為今隸兩漢研碣實足楷則百年

率求蒼寶簡冊真跡雯陵卷人神智遠妄

以碑帖為二學應參伍為三乙成臬為之局漢書

學者可不措真率以上五掃皆為日課今為一輯

書之禮盤樂蹟須事臨摹以悟蓋多師兩骨

力必由己出累記學書經迄於未求乎於大雅君

于時蒼龍庚辰端午遅書於梨俱室

跋

饒宗頤

余髫齡習書，從大字《麻姑仙壇》入手。父執蔡夢香先生，命參學魏
碑。於《張猛龍》、《爨龍顏》寫數十遍，故略窺北碑途徑。歐陽率更尤
所酷嗜。復學鍾王。中歲在法京見唐拓《化度寺》、《溫泉銘》、《金剛經》
諸本，彌有所悟。枕饋既久，故於敦煌書法，妄有著論，所得至淺。嘗
謂自大篆演為今隸，兩漢碑碣，實其橋樑。近百年來，地不愛寶，簡冊
真跡，更能發人神智。清世以碑帖為二學。應合此為三，已成鼎足之局。
治書學者，可不措意乎？以上五種皆為日課，合為一輯，書之體態繁賾，
須事臨摹，以增益多師，而骨力必由己出。略記學書經過於末，求教於
大雅君子。

時蒼龍庚辰端午　選堂書於梨俱室